春联挥毫必备

龙门二十品集字春联

沈浩 编

上海书画出版社

紫气迎祥千户晓

彩云献瑞百家春

出版说明

『爆竹声中一岁除，春风送暖入屠苏。千门万户曈曈日，总把新桃换旧符。』王安石的《元日》诗描绘了一幅宋代的春节风俗图：燃爆竹、饮屠苏酒、换桃符。然而，早在一千年前的五代后蜀孟昶那里，桃符已以一副书为『新年纳余庆，嘉节号长春』的春联悄悄改变了形式与内涵：鲜艳的红纸取代了长方形桃木板，吉祥的联语取代了『神荼』、『郁垒』的名字或画像，其寓意也由原来的驱邪避灾转向了求安祈福。春节是我国农历年中第一个也是最重要的传统节日，春联在辞旧岁迎新春的同时，也渗进了农业社会人们朴素的生活理想：国泰民安、人寿年丰、家庭和睦、事业顺利。春联对仗的联语不仅是文字的精妙组合与书法的多样呈现，更是人们美好生活祈向的承载。这些生活祈向，虽然穿越古今，却经久不衰，回荡在一代代人的内心深处。作为这些生活祈向的载体，作为从古代派往现代的使者，春联的命运也同样历久弥新。无论大江南北、农村城市，抑或雅俗贵贱、穷达贫富，在喜气盈门的春节里，都不能没有春联的表达与塑造。

我社出版的『春联挥毫必备』系列，集名家名帖之字，成行气贯通之联。一家一帖集成一书，其内容又以类相从编排，不仅从形式到内容上有力地保证了全书的一致性与连贯性，更便于读者有针对性地、分门别类地欣赏、临摹、创作之用。可以说，一编握手中，一切纳眼底，从书法的字体书体，到文字的各种情感表达，及隐藏其后的对生活的深刻理解与美好祈向，都能在本书中找到满意的答案。

上海书画出版社

目录

出版说明

通用春联

新年纳余庆　嘉节号长春 …………… 1
四域东风度　中华气象新 …………… 2
梅绽冬将去　冰开春欲来 …………… 3
佳期来时秀　天地复至春 …………… 4
寒雪梅中尽　春风柳上归 …………… 5
波绿生春早　和风润物勤 …………… 6
立德隆礼吉庆　蹈规履信长春 …………… 7
瑞启千家户外　祥呈百姓门前 …………… 8
草色遥看已有　春冰虽积渐消 …………… 9
年丰人寿福满　柳绿花红春浓 …………… 10
扫几清风作帚　开窗明月当灯 …………… 11
景运开久照　昌期福集新韶 …………… 12
雅言诗书执礼　三友直谅多闻 …………… 13
瑞雪后随千钟粟　晴阳先洒万斗金 …………… 14
先射翠霞铺天锦　初生红日照山明 …………… 15
梁上燕子衔春色　池边柳丝系东风 …………… 16
冬雪亲松无二致　春雷盼雨有一声 …………… 17
璧带风微翔彩燕　书衣香静响铜龙 …………… 18
紫气迎祥千户晓　彤云献瑞百家春 …………… 19

丰收春联

有余勤为本　丰获作当先 …………… 20
畅怀年大有　极目世同春 …………… 21
子孝孙贤至乐享　时和岁有百谷登 …………… 22
百家文史君子殿室　千户耕织农人满仓 …………… 23
雨足田肥人和岁稔　兴农课士问俗观风 …………… 24

福寿春联

篆凝仁寿字　花发吉祥春 …………… 25
纯和之德寿　仁义平品高 …………… 26
作士唯明克久　纯瑕俾寿而康 …………… 27
五世同堂晖彩袂　八音从律奏丹墀 …………… 28
八表山川征乐寿　重霄日月烛升恒 …………… 29
万国万年长拱极　寿星寿宇遍腾晖 …………… 30
德取延和谦则利　功资养性寿而安 …………… 31
天机清旷长生海　心地光明不夜灯 …………… 32

文化春联

积照涵德镜　素怀寄清琴 …………… 33
水清鱼读月　花静鸟谈天 …………… 34
迳隐千重石　园开四季花 …………… 35
声华满冰雪　节操方松筠 …………… 36
半榻有诗邀月共　一春无事为花忙 …………… 37
丽正凝祥开积秀　熙韶荟景启当阳 …………… 38
万卷图书天禄上　一春景物日华中 …………… 39
春随香草千年艳　人与梅花一样清 …………… 40

功深书味常流露　学盛谦光更吉祥 …………… 41

春风放胆来梳柳　夜雨瞒人去润花 …………… 42

且将世事花花看　莫把心田草草耕 …………… 43

秋实春华学人所属　礼门义路君子所居 …………… 44

行业春联

文书莫废昌明道　爵禄自尊体卫身 …………… 45

气淑年和众生咸遂　冰凝镜澈百姓为心 …………… 46

仪凤祥麟游集盛　金书玉字职司勤 …………… 47

论仁议福保我金玉　达性任情乐其安闲 …………… 48

天半朱霞云中白鹤　山间明月江上清风 …………… 49

桃李春风一杯酒　书窗夜雨十年灯 …………… 50

允执其中通今博古　拾级而上造极登峰 …………… 51

脱俗书成一家法　写生卷有四时春 …………… 52

佐时理物天与厥福　含和履仁地赖其勋 …………… 53

阳羡春茶瑶草碧　兰陵美酒郁金香 …………… 54

改草衣卉服之观人间温暖　极错彩镂金之妙天下文明 …………… 55

伟业千古秀　神州万年春 …………… 56

川原缭绕浮云外　台榭参差积翠间 …………… 57

远取群山千里碧　将来秀汝双头簪 …………… 58

兰字既清竹林亦静　诸天不老大地长春 …………… 59

天地自成文湖山有美　国家期得士桃李无言 …………… 60

生肖春联

诸子百家居幽处　灵鼠一贯俯地谦 …………… 61

青草青牛青春里　和风和气和谐中 …………… 62

虎啸谷风惊万物　阳和兰径穆三春 …………… 63

玉兔依月官华桂　花盖庞柳门宜春 …………… 64

迎岁烝民喜迎富　青金千祀诞青龙 …………… 65

灵蛇屈伸警君子　行藏折曲俟佳时 …………… 66

千岁飞黄志腾路　九阳吐翠气轩昂 …………… 67

素羊含德逶迤乐　红萜耀天福禄全 …………… 68

猿猴升木欲高远　主客吞花性雅娴 …………… 69

豚为束修奉夫子　家有仪礼和九亲 …………… 70

横披

诗礼传家 …………… 71

万事如意 …………… 71

千祥云集 …………… 71

岁和年丰 …………… 71

年年有余 …………… 72

瑞满神州 …………… 72

长乐无极 …………… 72

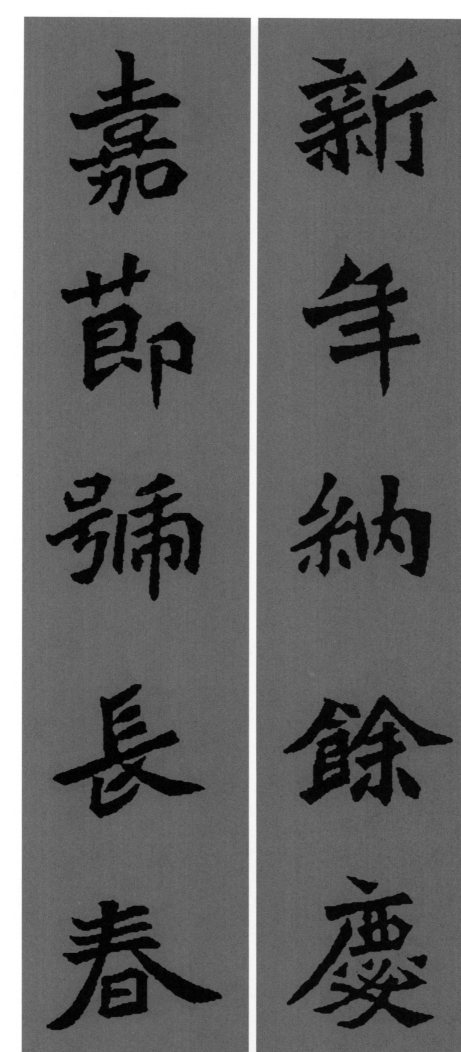

上联　新年纳余庆
下联　嘉节号长春

新年纳余庆

嘉节号长春

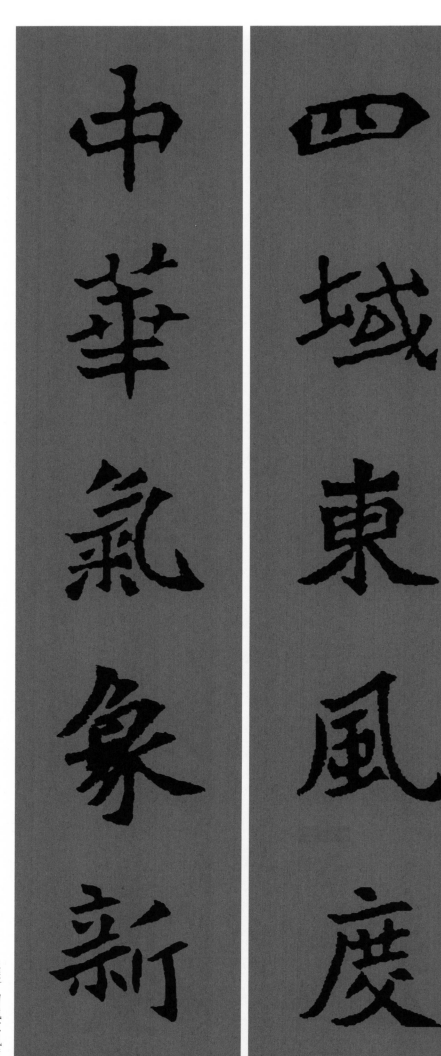

上联｜四域东风度

下联｜中华气象新

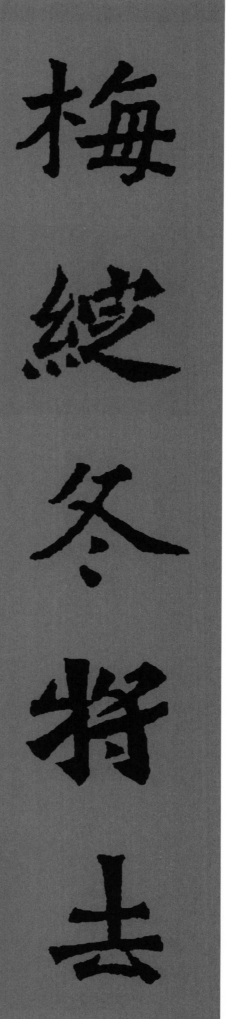

上联｜梅绽冬将去
下联｜冰开春欲来

上联｜梅绽冬将去
下联｜冰开春欲来

佳期来时秀

天地復至春

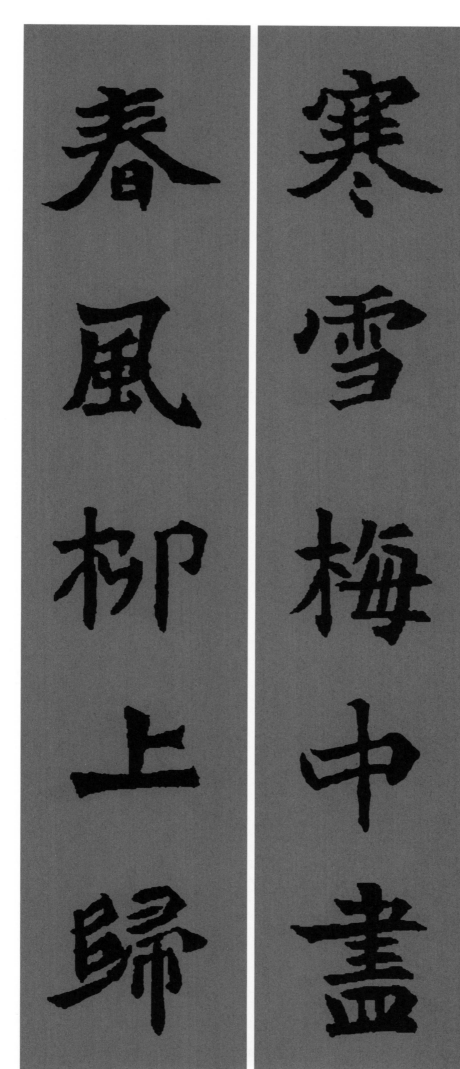

上联 寒雪梅中尽
下联 春风柳上归

波绿生春早

和風潤物勲

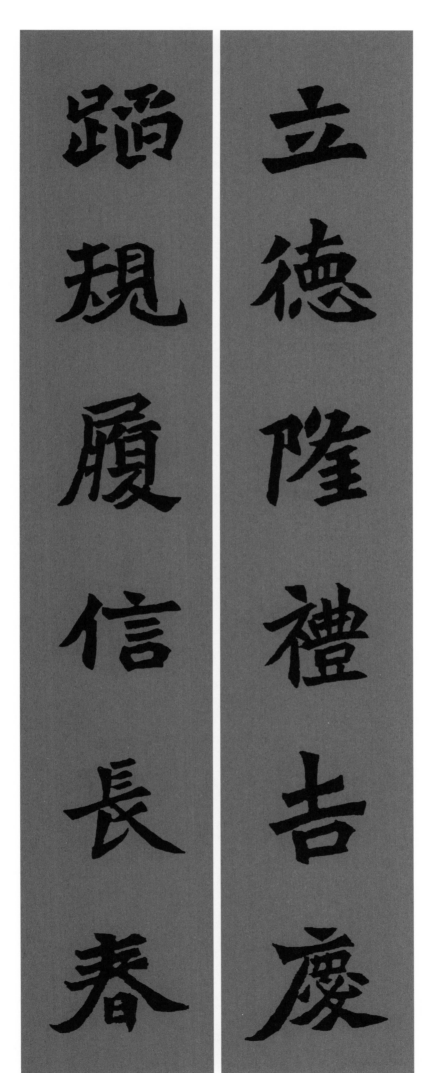

立德隆礼吉庆

蹈规履信长春

上联 立德隆礼吉庆

下联 蹈规履信长春

瑞葳千家户外

祥呈百姓门前

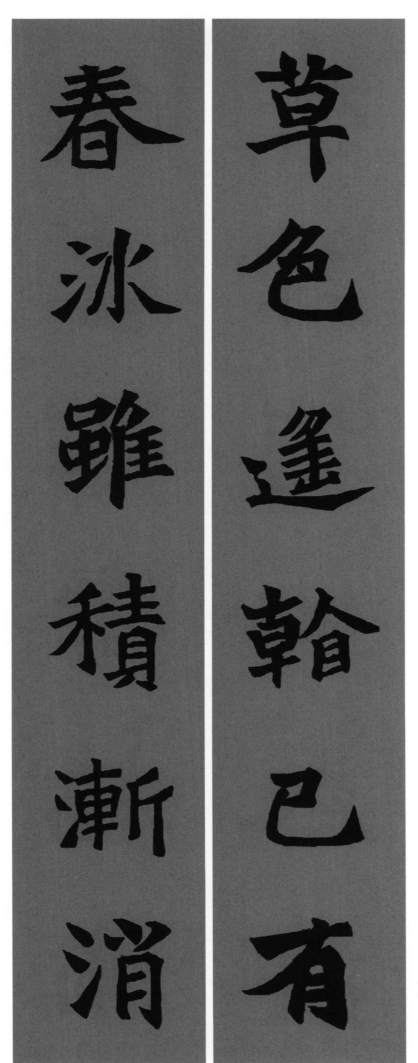

草色遥翰已有

春冰雖積漸消

上联 — 草色遥看已有

下联 — 春冰虽积渐消

年豊人壽福滿

柳綠花紅春濃

上联一年丰人寿福满
下联一柳绿花红春浓

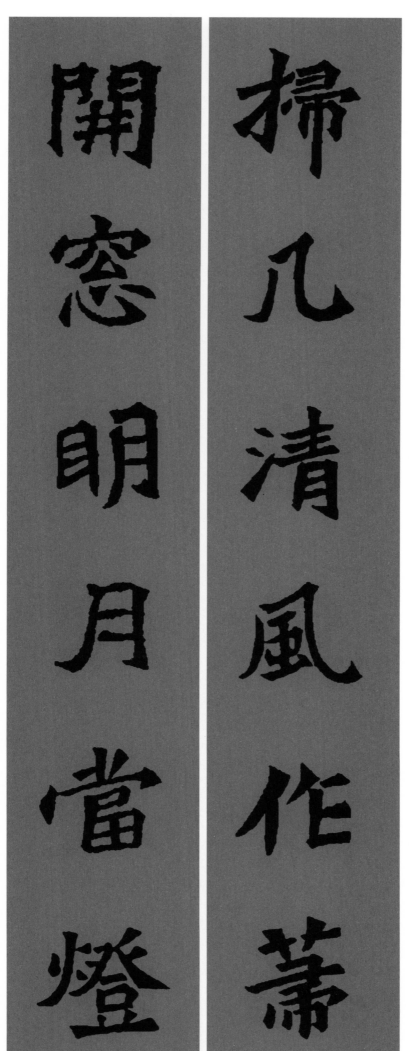

掃几清風作帚

開窗明月當燈

上联 — 扫几清风作帚

下联 — 开窗明月当灯

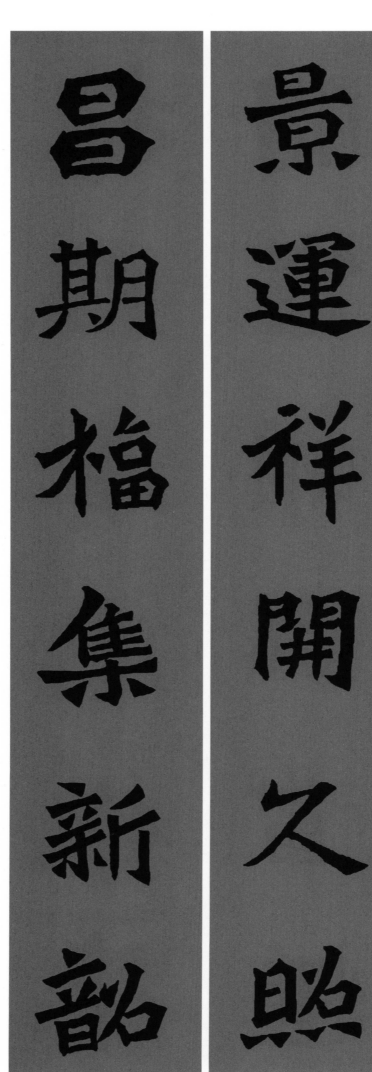

景運祥開久照

昌期福集新韶

上联｜景运祥开久照

下联｜昌期福集新韶

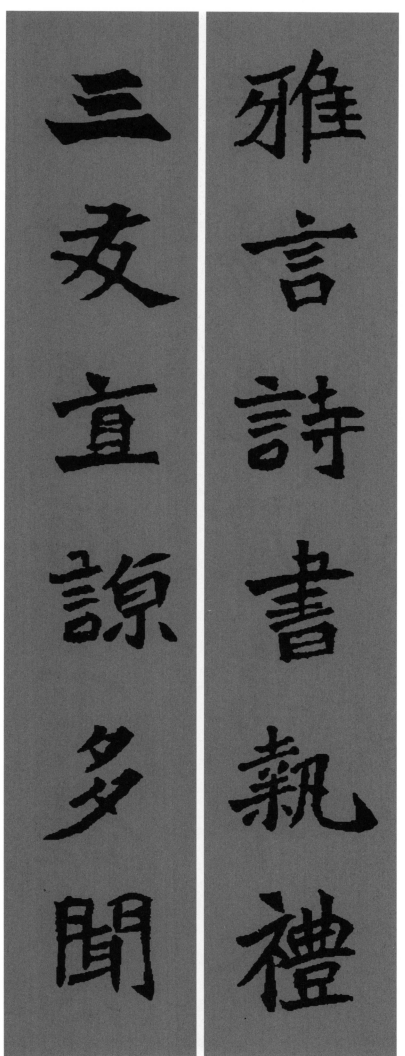

雅言詩書執禮

三友直諒多聞

上联—雅言诗书执礼

下联—三友直谅多闻

瑞雪後隨千鍾粟

晴陽先灑萬斗金

上联｜瑞雪后随千钟粟

下联｜晴阳先洒万斗金

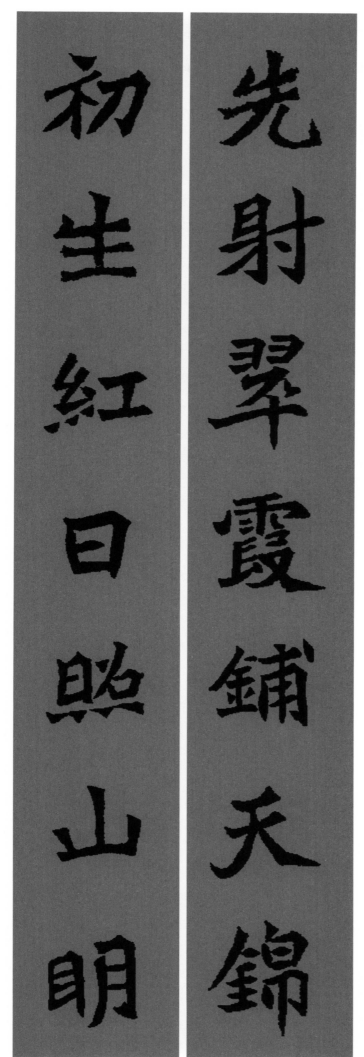

先射翠霞铺天锦

初生红日照山明

上联 先射翠霞铺天锦

下联 初生红日照山明

梁上燕子衔春色

池边柳丝系东风

上联｜梁上燕子衔春色
下联｜池边柳丝系东风

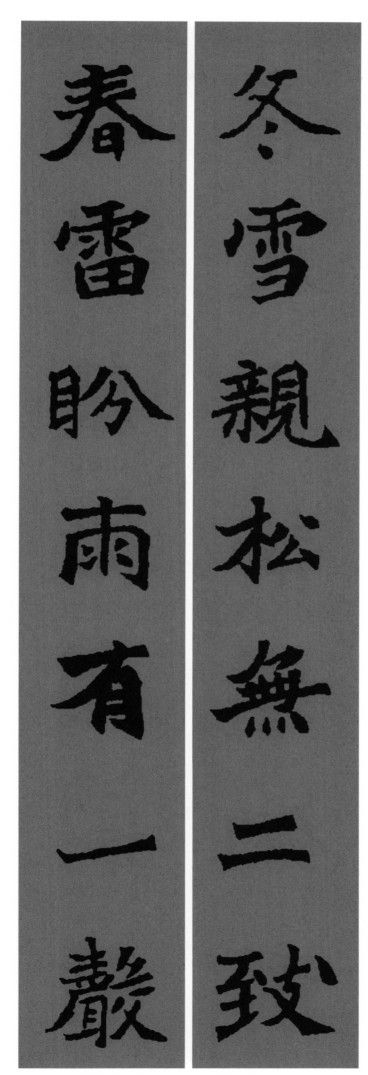

冬雪亲松无二致
春雷盼雨有一声

上联｜冬雪亲松无二致
下联｜春雷盼雨有一声

辟带风微翔彩燕

书衣香静响铜龙

上联｜璧带风微翔彩燕
下联｜书衣香静响铜龙

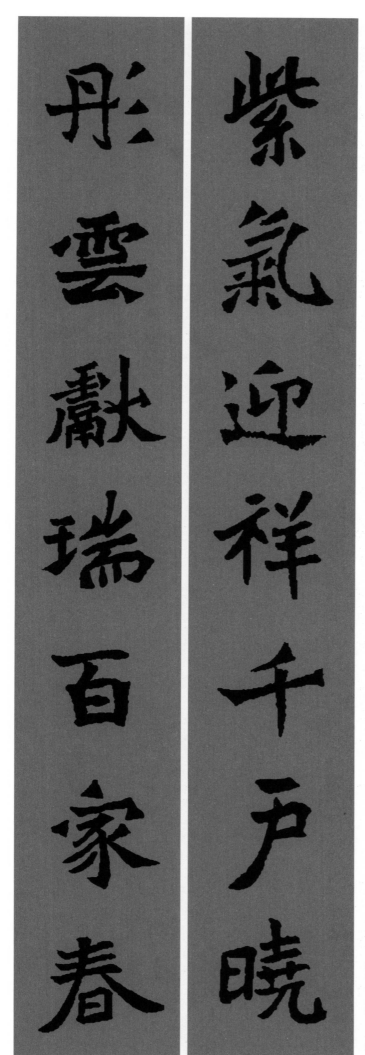

上联｜紫气迎祥千户晓

下联｜彤云献瑞百家春

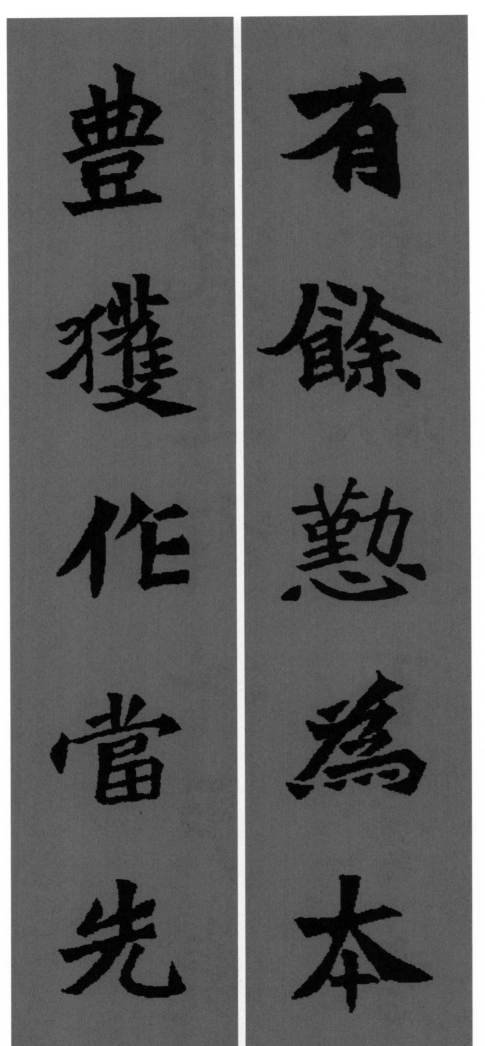

丰获作当先
下联

有余勤为本
上联

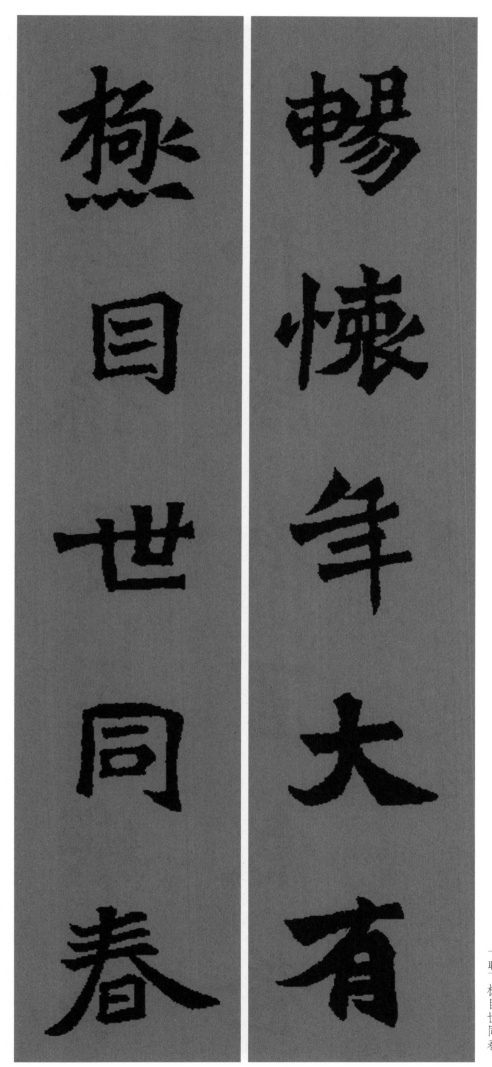

上联 畅怀年大有

下联 极目世同春

畅怀年大有

极目世同春

子孝孫賢至樂享

時和歲有百穀登

上联 子孝孙贤至乐享
下联 时和岁有百谷登

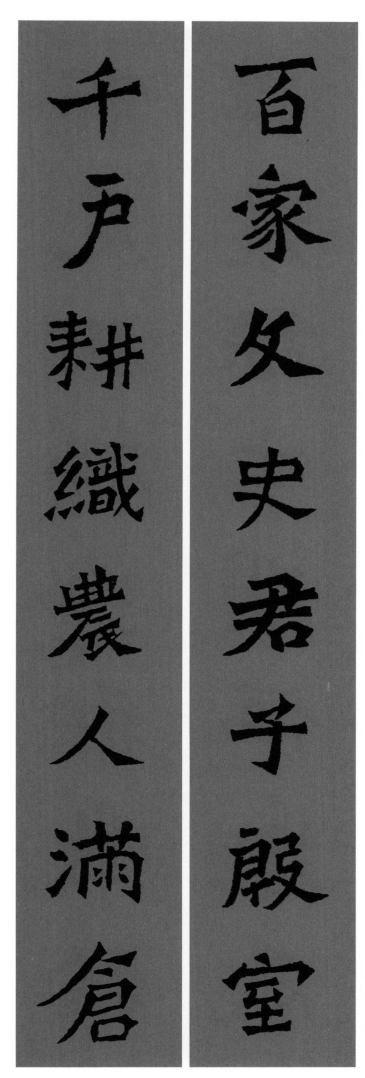

百家文史君子殷室

千户耕织农人满仓

上联｜百家文史君子殷室

下联｜千户耕织农人满仓

雨足田肥人和岁稔

兴农课士问俗观风

上联一雨足田肥人和岁稔
下联一兴农课士问俗观风

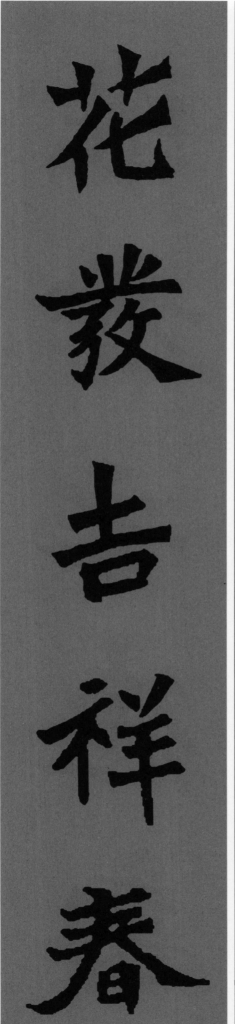

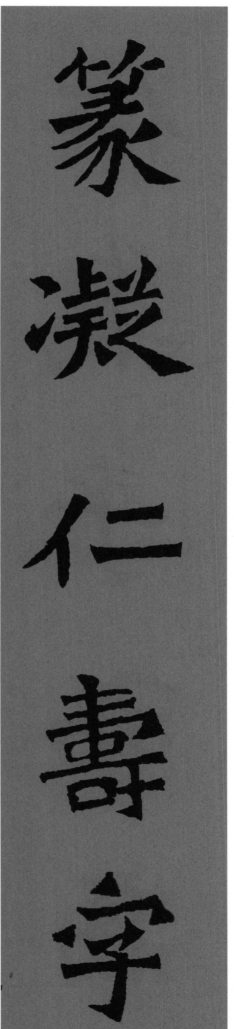

上联｜篆凝仁寿字
下联｜花发吉祥春

上联｜篆凝仁寿字
下联｜花发吉祥春

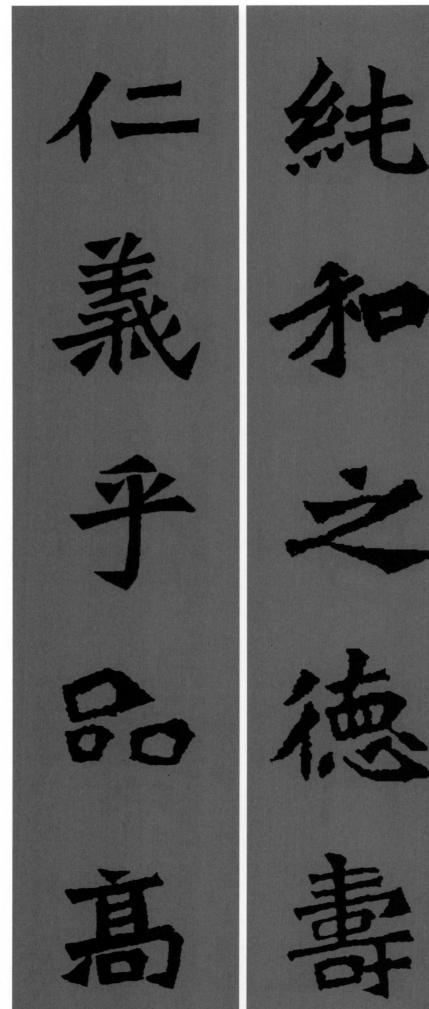

作士唯明克久

纯瑕俾寿而康

上联一作士唯明克久

下联一纯瑕俾寿而康

五世同堂晖彩袂

八音従律奏丹墀

上联＝五世同堂晖彩袂
下联＝八音从律奏丹墀

八表山川徵樂壽

重霄日月燭昇恒

上联一八表山川征乐寿
下联一重霄日月烛升恒

万國萬年長拱极

壽星壽宇遍騰暉

上联 万国万年长拱极
下联 寿星寿宇遍腾晖

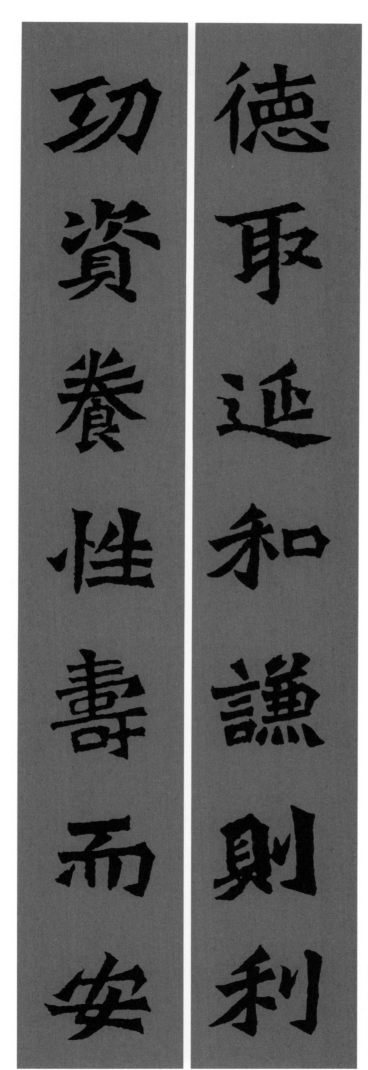

德取延和谦则利

功资养性寿而安

上联—德取延和谦则利

下联—功资养性寿而安

天機清曠長生海

心地光明不夜燈

上联一天机清旷长生海
下联一心地光明不夜灯

积照涵德镜

素怀寄清琴

上联 积照涵德镜
下联 素怀寄清琴

水清鱼读月

花静鸟谈天

上联　水清鱼读月
下联　花静鸟谈天

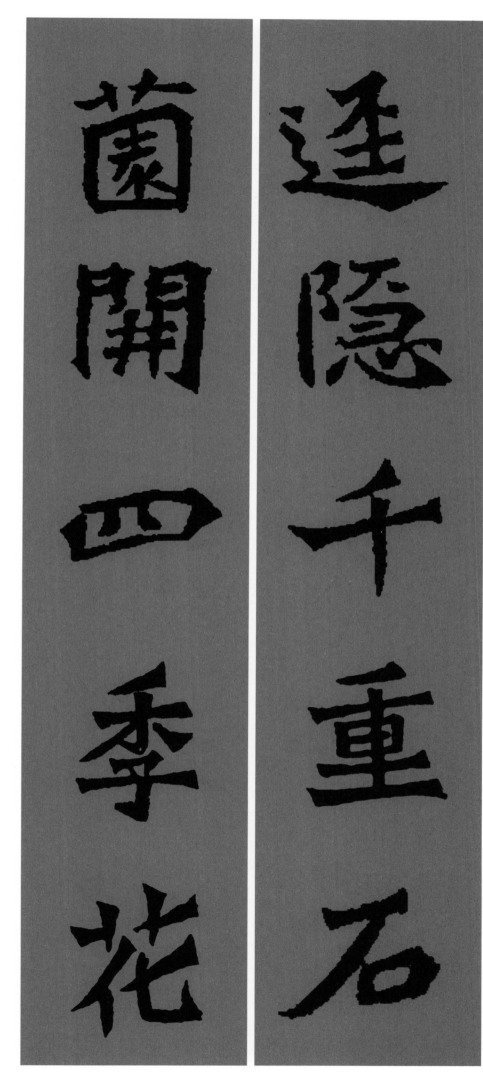

上联 迳隐千重石
下联 园开四季花

声华满冰雪

节操方松筠

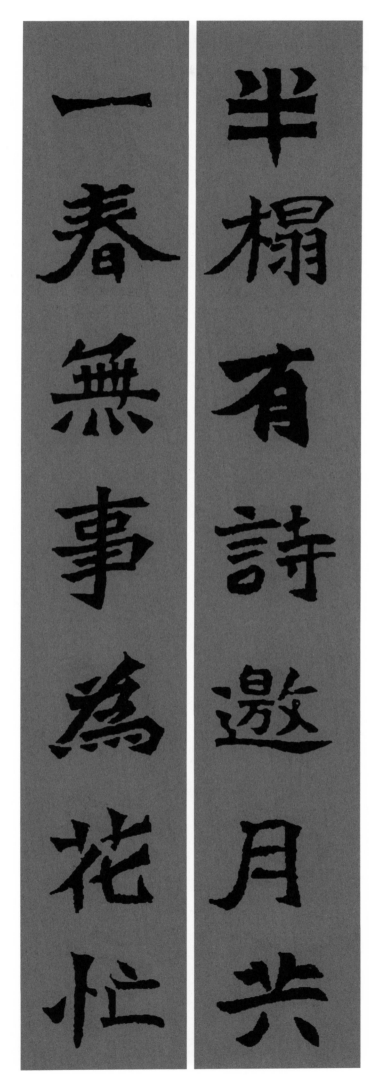

半榻有詩邀月共

一春無事為花忙

上联 — 半榻有诗邀月共

下联 — 一春无事为花忙

丽正凝祥开积秀

熙韶荟景当阳

上联一丽正凝祥开积秀

下联一熙韶荟景启当阳

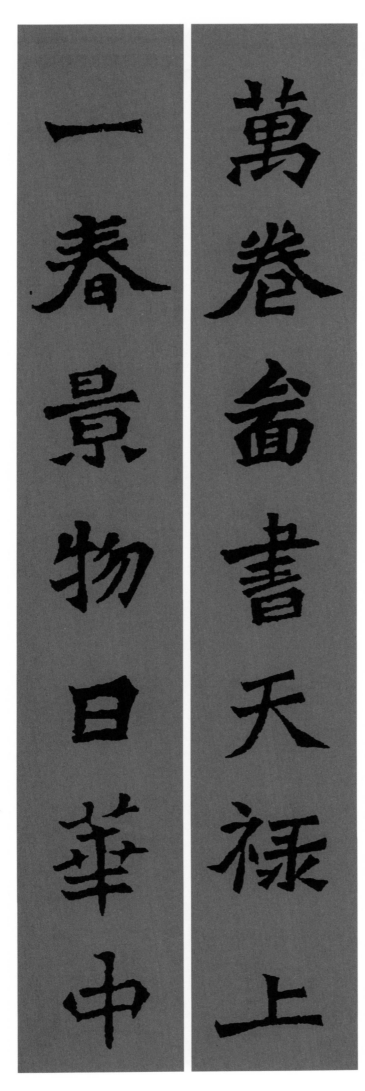

上联一万卷图书天禄上
下联一一春景物日华中

上联一万卷图书天禄上
下联一一春景物日华中

春随香草千年艳

人与梅花一样清

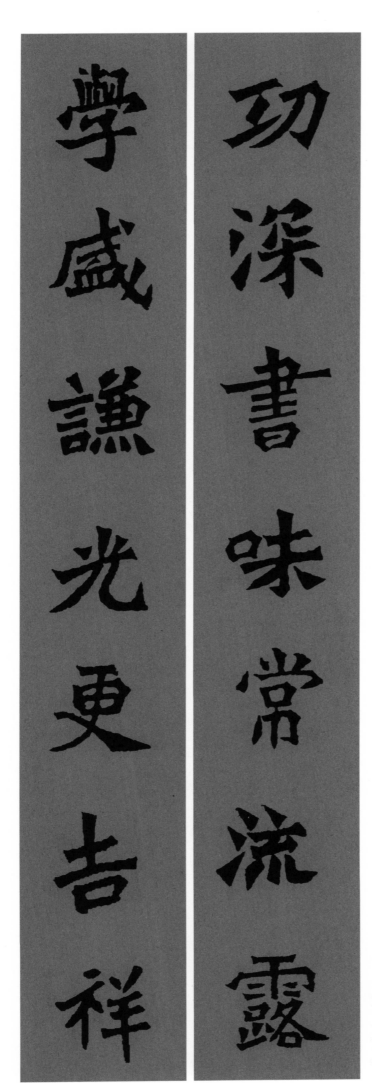

劲深書味常流露

學盛謙光更吉祥

上联—功深书味常流露
下联—学盛谦光更吉祥

春風放膽來梳柳

夜雨瞞人去潤花

上联 春风放胆来梳柳
下联 夜雨瞒人去润花

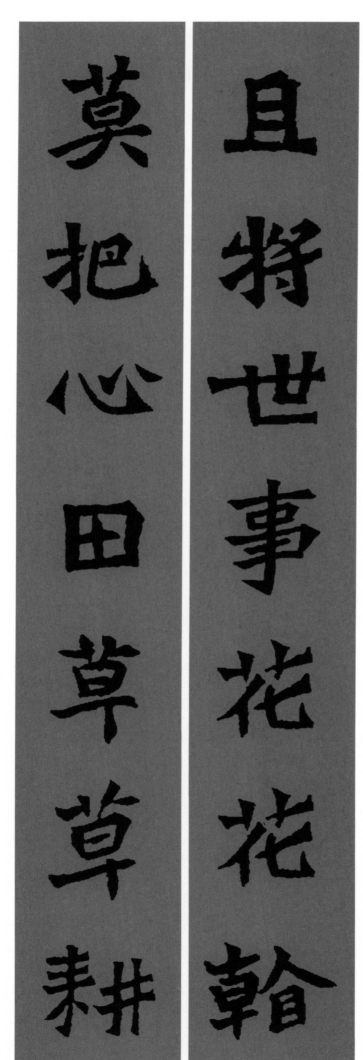

上联 | 且将世事花花看
下联 | 莫把心田草草耕

秋實春華學人所屬

禮門義路君子所居

上联 秋实春华学人所属

下联 礼门义路君子所居

文書莫癈昌明道

爵祿自尊體衛身

上联 — 文书莫废昌明道
下联 — 爵禄自尊体卫身

气淑年和众生咸遂

冰凝镜澈百姓为心

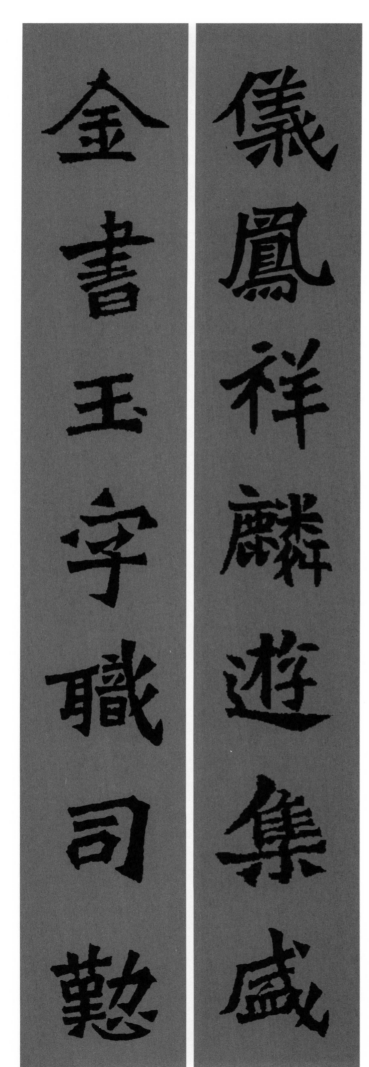

儀鳳祥麟遊集盛

金書玉字職司勤

上联一仪凤祥麟游集盛

下联一金书玉字职司勤

論仁議福保我金玉

達性任情樂其安閑

上联　论仁议福保我金玉
下联　达性任情乐其安闲

天半朱霞云中白鹤

山间明月江上清风

上联｜天半朱霞云中白鹤
下联｜山间明月江上清风

桃李春風一杯酒

書窗夜雨十年燈

允執其中通今博古

拾級而上造极登峰

上联 允执其中通今博古

下联 拾级而上造极登峰

脱俗書成一家法

寫生卷有四時春

上联一 脱俗书成一家法

下联一 写生卷有四时春

佐時理物天與厥福

啥和履仁地賴其勲

上联 佐时理物天与厥福
下联 含和履仁地赖其勋

陽羨春茶瑤草碧

蘭陵美酒鬱金香

上联｜阳羡春茶瑶草碧
下联｜兰陵美酒郁金香

改草衣卉服之觀人暖

然錯彩鏤金之妙天明

上联｜改草衣卉服之观人间温暖

下联｜极错彩镂金之妙天下文明

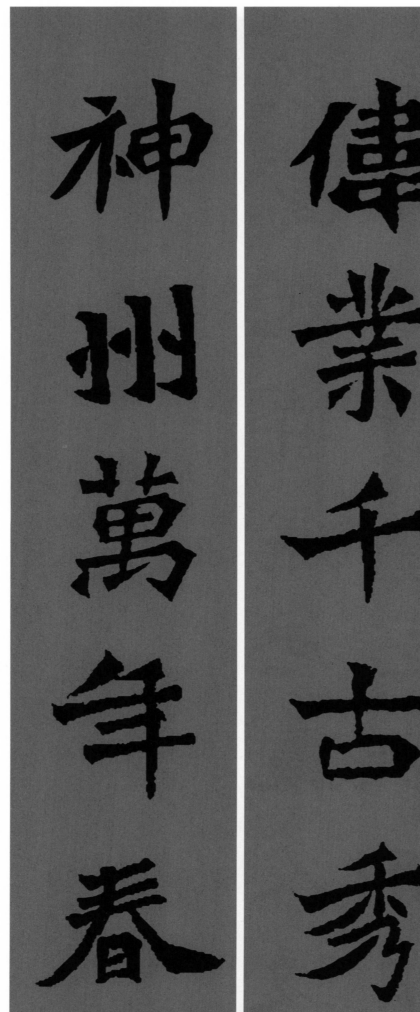

上联｜伟业千古秀
下联｜神州万年春

川原繚繞浮雲水

臺榭參差積翠間

上联—川原缭绕浮云外

下联—台榭参差积翠间

远取群山千里碧

将来秀汝双头簪

蘭宇既清竹林亦静

諸天不老大地長春

上联｜兰宇既清竹林亦静
下联｜诸天不老大地长春

天地自成文湖山有美

國家期得士桃李無言

上联 天地自成文湖山有美
下联 国家期得士桃李无言

諸子百家居幽處

靈鼠一貫俯地謙

上联 诸子百家居幽处
下联 灵鼠一贯俯地谦

青草青牛青春裡

和風和氣和諧中

上联｜青草青牛青春里
下联｜和风和气和谐中

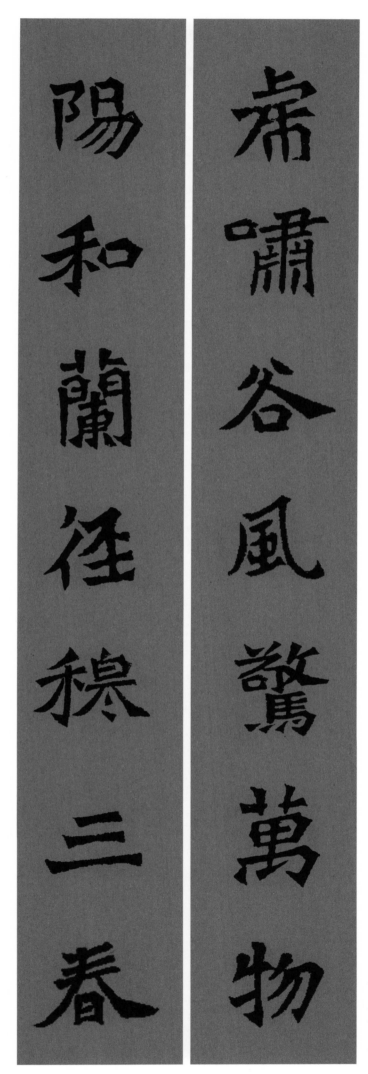

上联一虎啸谷风惊万物
下联一阳和兰径穆三春

上联一虎啸谷风惊万物
下联一阳和兰径穆三春

玉兔依月宫华桂

花盖庇柳门宜春

上联一玉兔依月宫华桂
下联一花盖庇柳门宜春

迎岁烝民喜迎富　　青金千祀诞青龙

上联—迎岁烝民喜迎富
下联—青金千祀诞青龙

靈虵屈伸警君子

行藏折曲俟佳時

上联｜灵蛇屈伸警君子
下联｜行藏折曲俟佳时

千歲飛黃志騰踏

九陽吐翠氣軒昂

上联—千岁飞黄志腾踏
下联—九阳吐翠气轩昂

素羊唅德逶迤樂

紅莻耀天福禄全

上联一素羊含德逶迤乐
下联一红莻耀天福禄全

猨猱昇木欲高遠

主客吞花性雅嫻

上联｜猿猱升木欲高远

下联｜主客吞花性雅娴

豚為束脩奉夫子

家有儀禮和九親

上联一 豚为束修奉夫子
下联一 家有仪礼和九亲

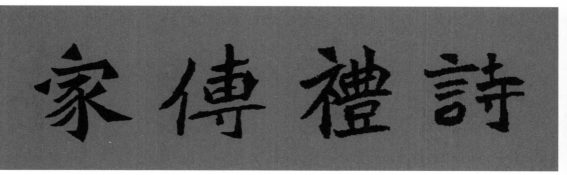

横披｜诗礼传家

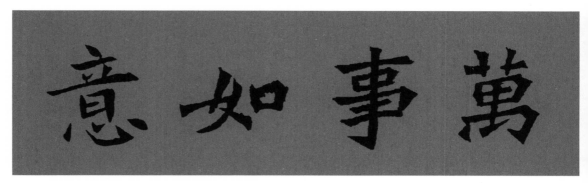

横披｜万事如意

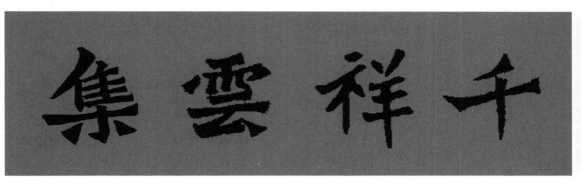

横披｜千祥云集

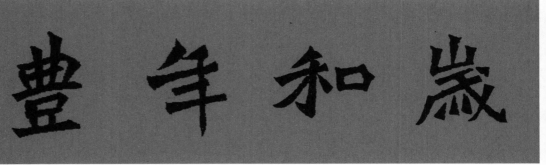

横披｜岁和年丰

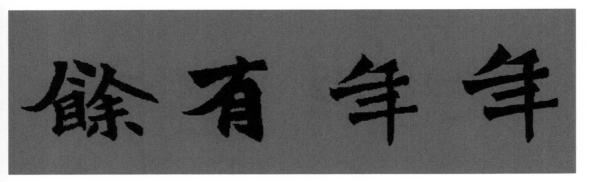

横披｜年年有余

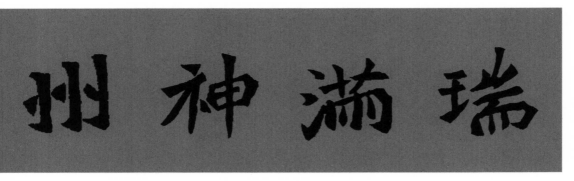

横披｜瑞满神州

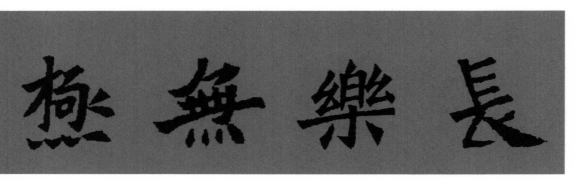

横披｜长乐无极

小贴士

我国的第一副春联

五代后蜀主孟昶的"新年纳余庆，嘉节号长春"是我国的第一副春联。上联的大意是：新年享受着先代的遗泽。下联的大意是：佳节预示着春意常在。

图书在版编目(CIP)数据

龙门二十品集字春联/沈浩编． ――上海：上海书画出版
社，2019.1
（春联挥毫必备）
ISBN 978-7-5479-1810-4

Ⅰ．①龙… Ⅱ．①沈… Ⅲ．①楷书－法帖－中国－
北魏 Ⅳ．①J292.23

中国版本图书馆CIP数据核字(2018)第242213号

龙门二十品集字春联
春联挥毫必备

沈浩 编

责任编辑	张恒烟
审　　读	陈家红
责任校对	林　晨
技术编辑	包赛明

出版发行	上 海 世 纪 出 版 集 团 上海书画出版社
地址	上海市延安西路593号　200050
网址	www.ewen.co www.shshuhua.com
E-mail	shcpph@163.com
制版	上海文高文化发展有限公司
印刷	浙江海虹彩色印务有限公司
经销	各地新华书店
开本	787×1092　1/12
印张	6.67
版次	2019年1月第1版　2019年10月第2次印刷
印数	4,001-7,800

| 书号 | ISBN 978-7-5479-1810-4 |
| 定价 | 28.00元 |

若有印刷、装订质量问题，请与承印厂联系